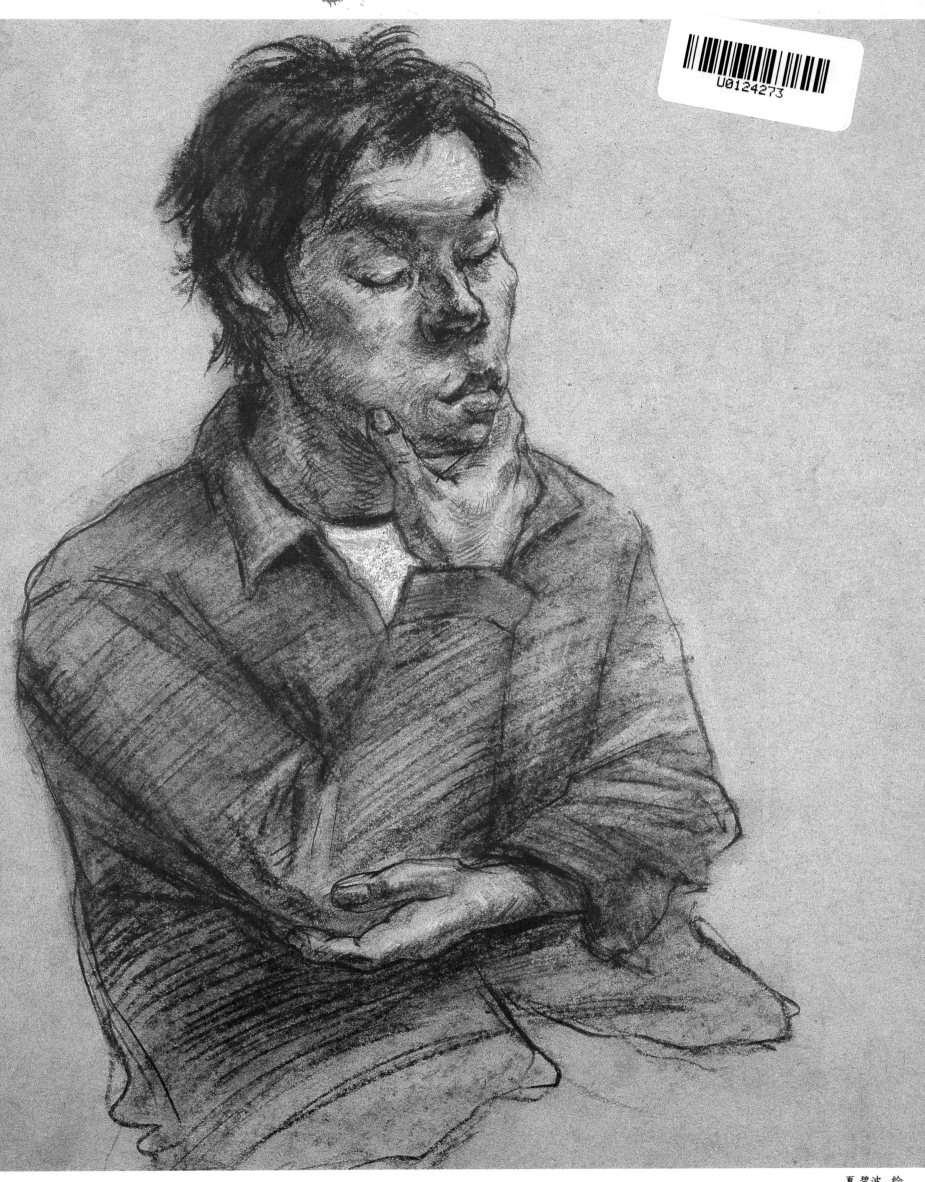

夏碧波 绘

中央美术学院

考题：素描半身像(男青年)

要求：右手放在下巴上，左手托着右胳膊，里面穿白衬衫，外面穿深色上衣

解析：美术院校通过半身像可以考查考生的写生基本功，以及对画面的控制能力和艺术修养。此画采用了速写式的塑造刻画，对人物形象的表现有所夸张，整个画面生动、自然，结构准确、结实。不足的是腰的穿插与空间有点问题。

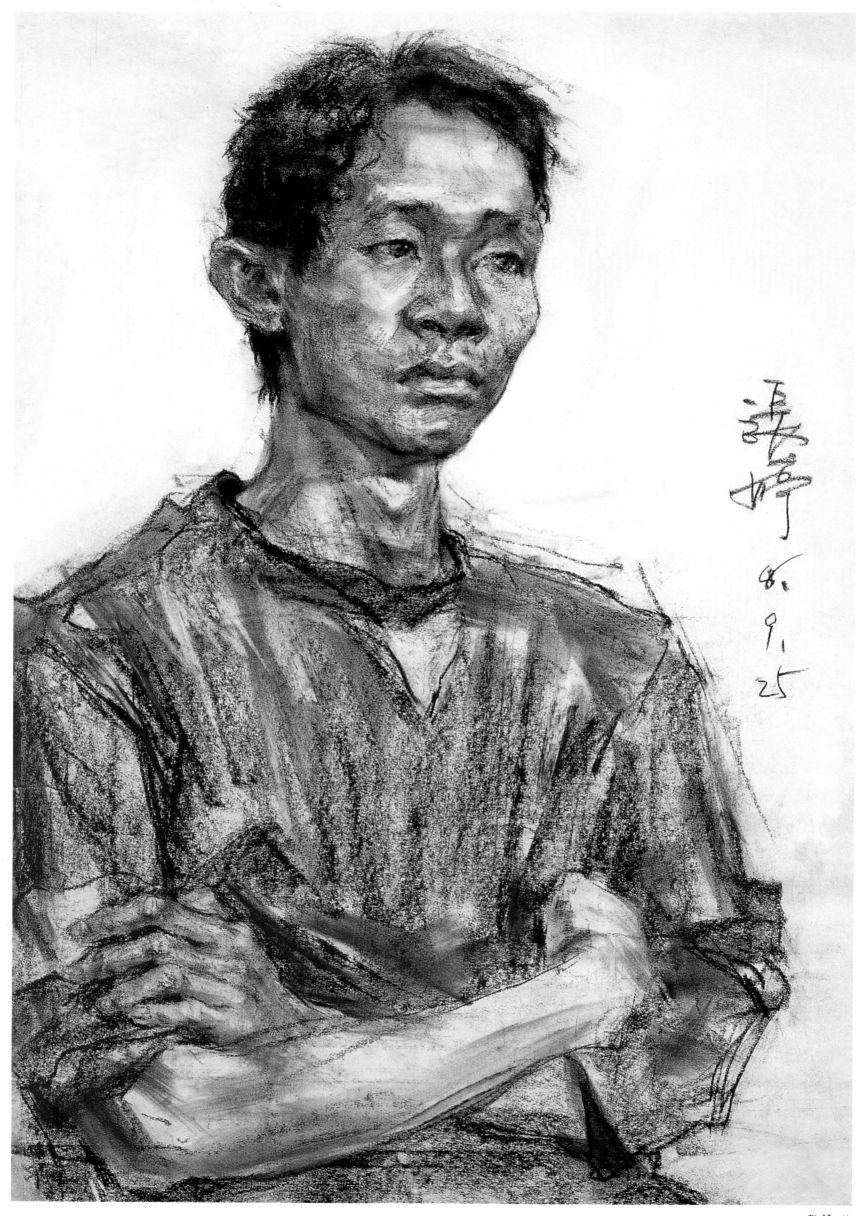

张婷 绘

清华大学美术学院

考题：男青年胸像带手（4小时）

解析：本题应重点突出头、胸和手，此画只用了一个半小时，画面大气，人物结构比例准确，是考生学习的优秀范本。

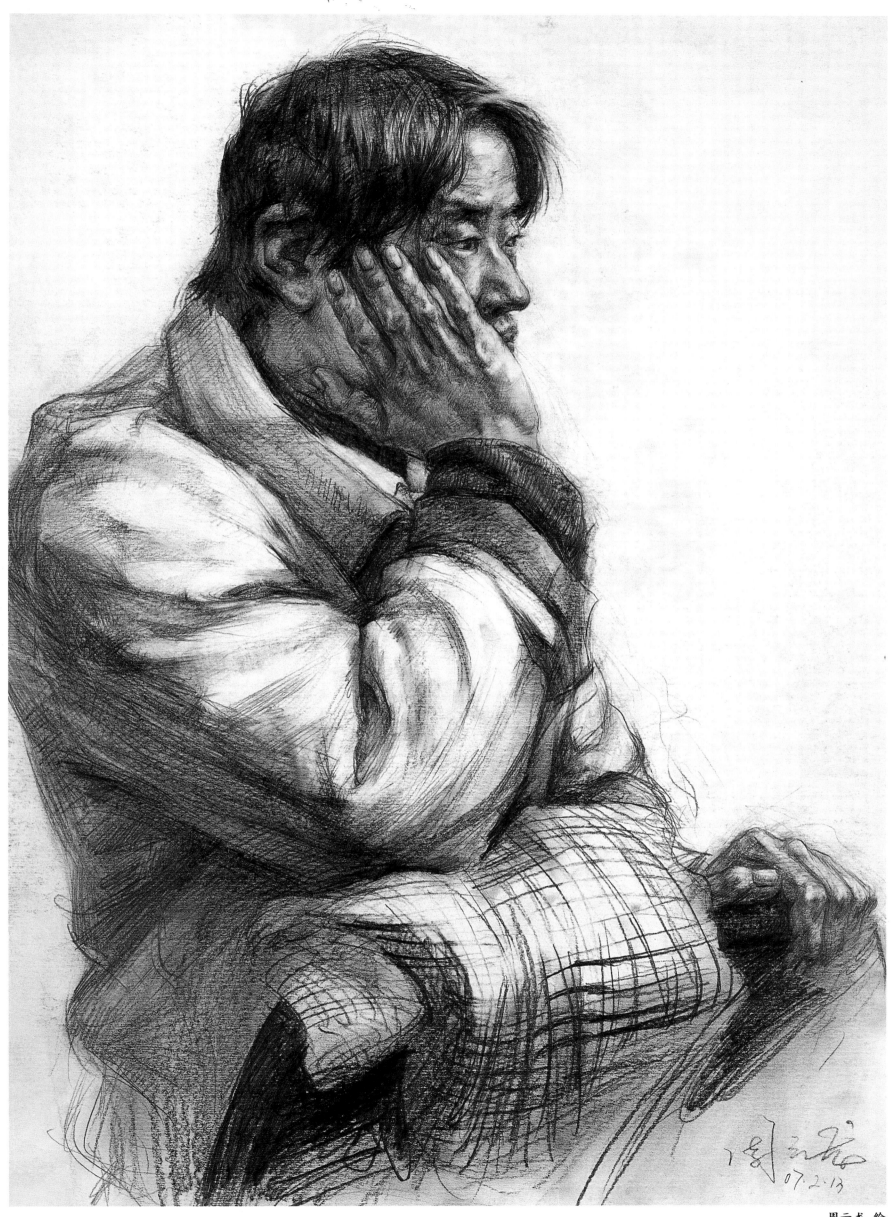

周云龙 绘

天津美术学院
考题：（写生）男青年手扶住脸

解析：本题要求考生对动态有恰当的把握，人物的结构与空间需交代明确，脸和手的刻画塑造作为重点需画得较为深入。

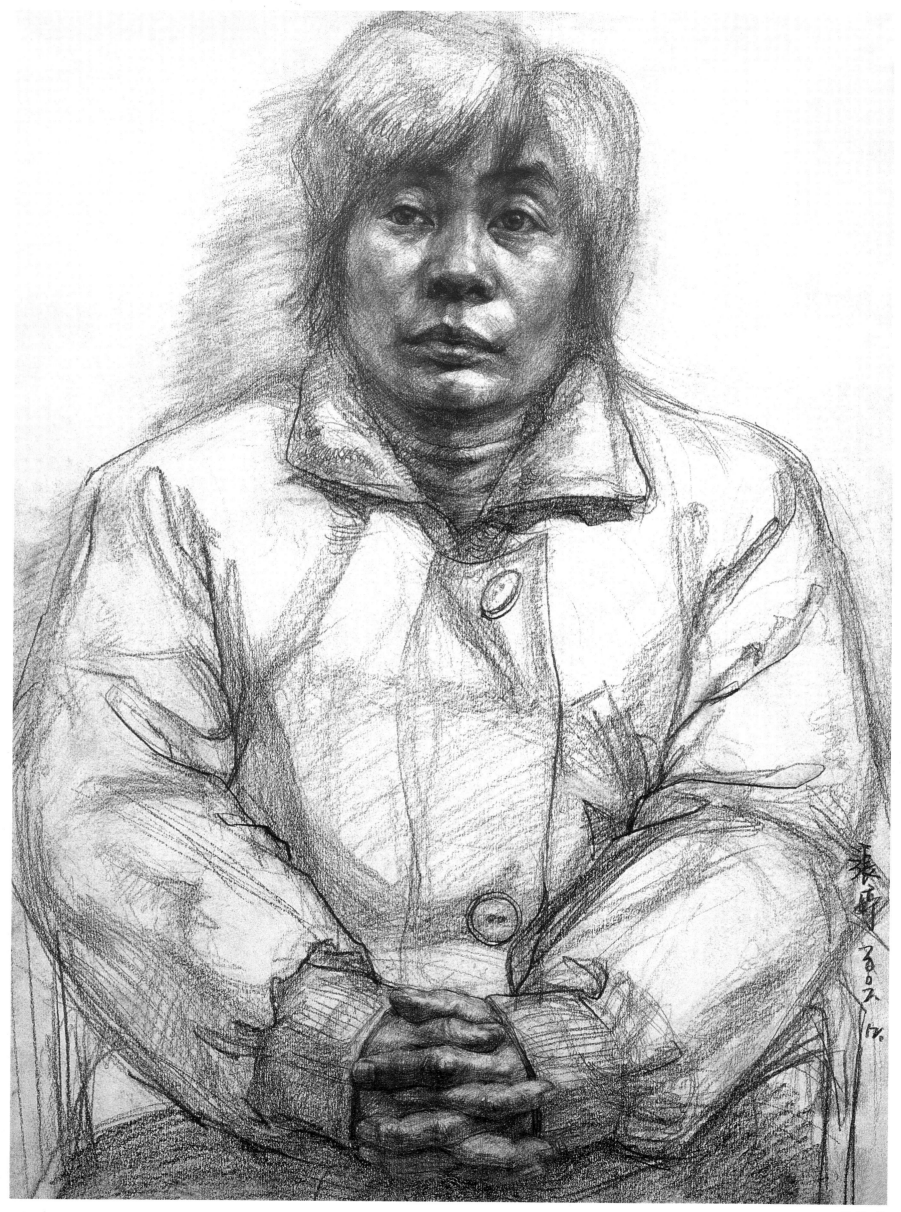

张婷 绘

西安美术学院(哈尔滨考点)
考题:中年妇女正面像写生(带手)

解析:脸和手的刻画是半身像的重点之一。就此画而言,脸与手的刻画是这张画最精彩的地方,结构明确自然;不足的是头发的外形与头骨缺少联系,显得有点生硬。

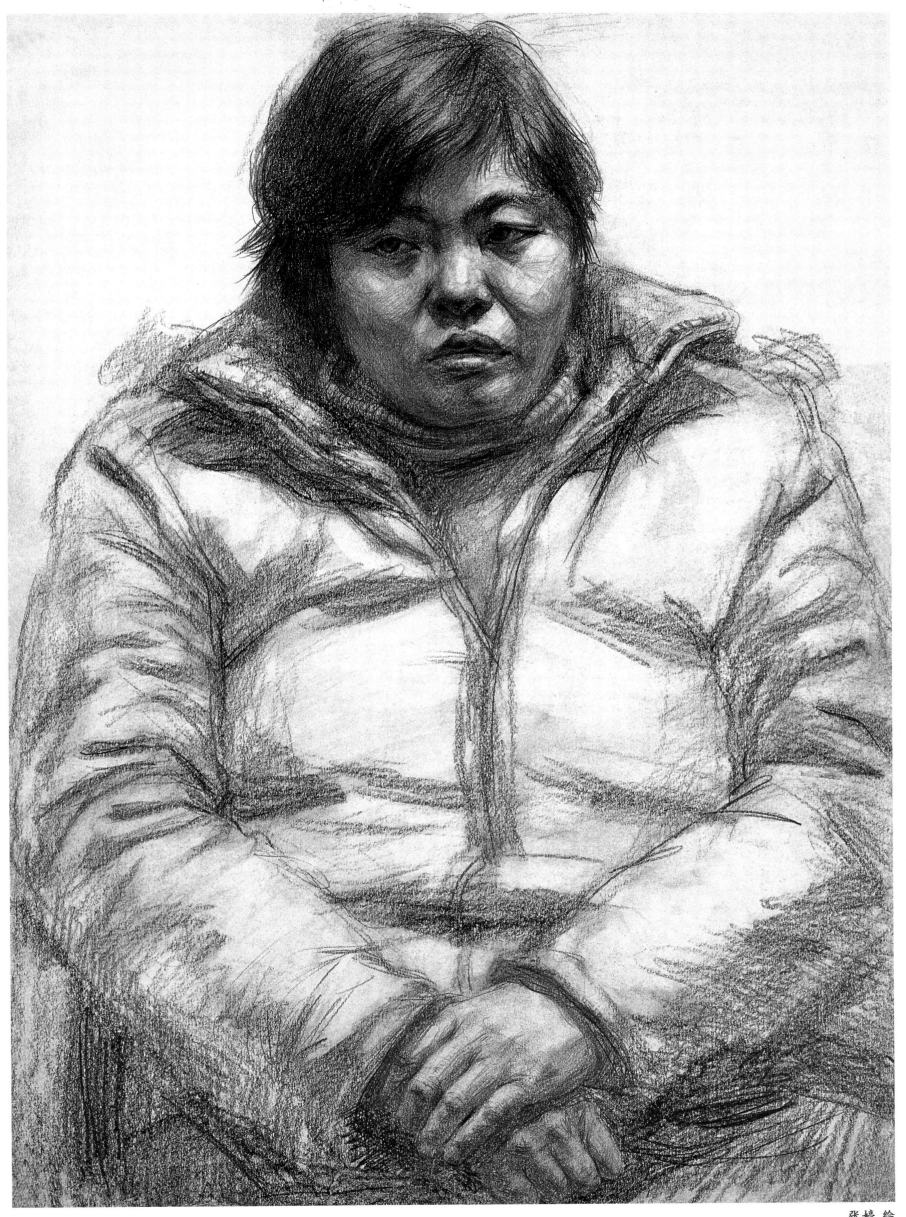

张婷 绘

解析：这幅作品的神态抓得不错，脸部结实真实，整体结构穿插明确，头与衣领的空间感表现得生动自然。

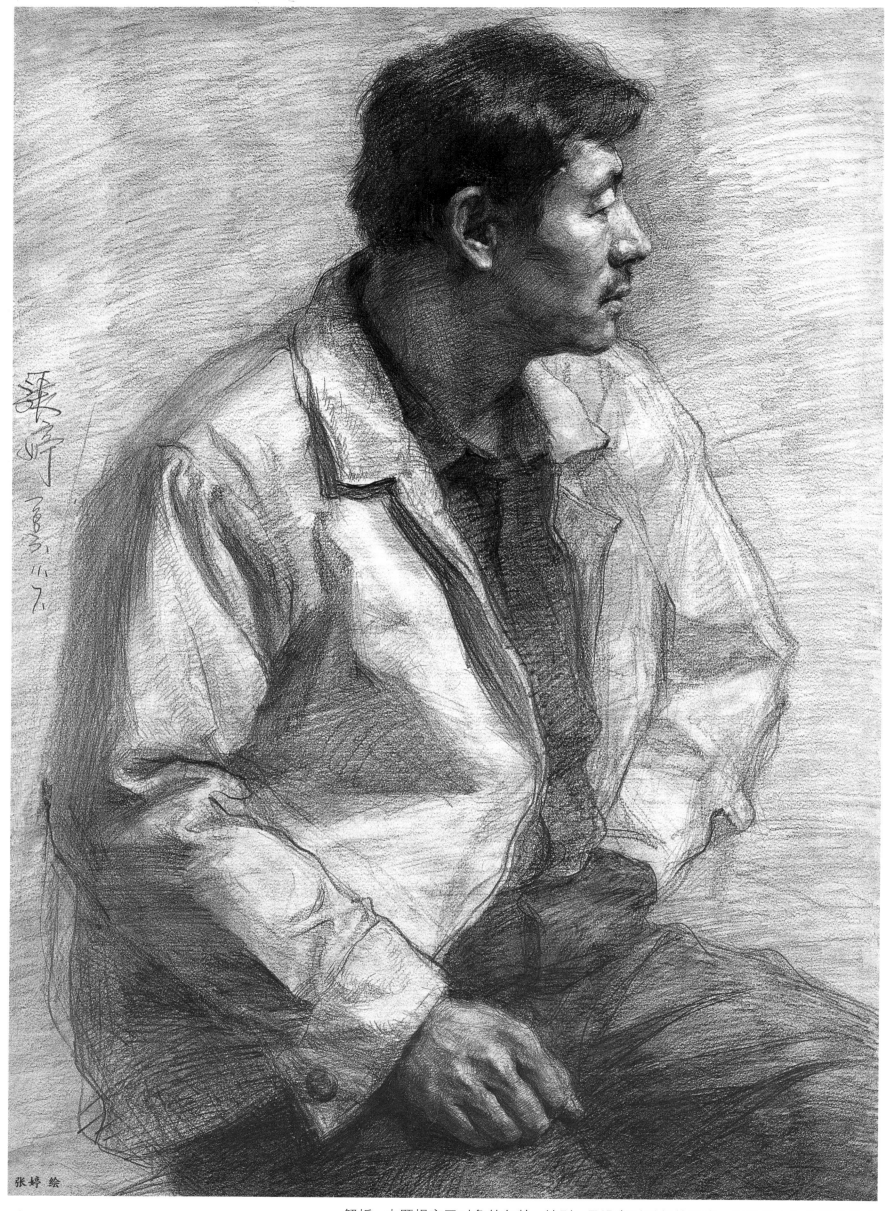

张婷 绘

西安美术学院（郑州考点）
2006 年考题：男中年半身像写生

解析：本题规定了对象的年龄、性别，虽没有对手部的要求，但手仍应作为塑造的主要部分。这幅作品倾斜的姿势给画面带来了活力，强烈的黑白灰使画面层次分明，脸和手的塑造与衣服的大刀阔斧形成了强有力的节奏对比。

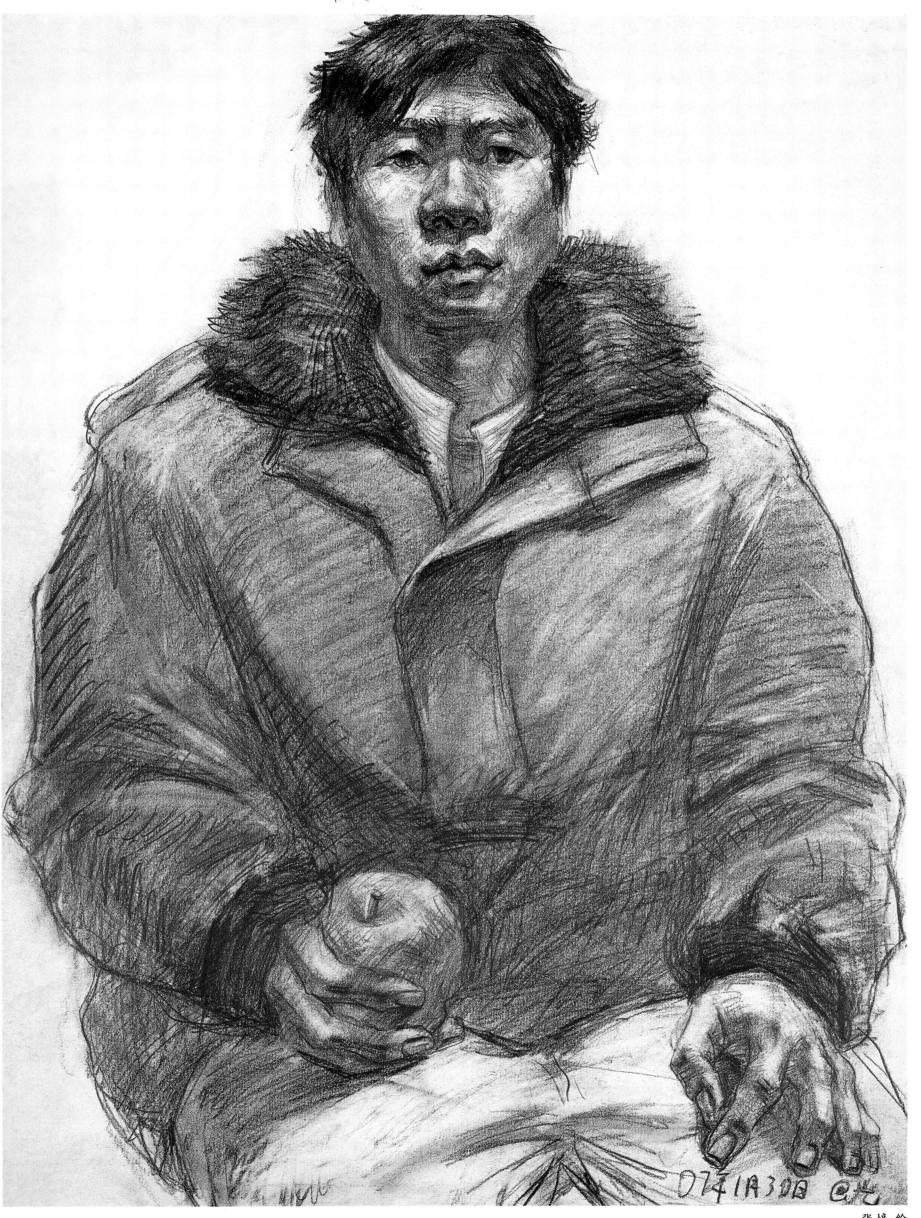

张婷 绘

广州美术学院（湖北考点）
考题：（写生）男青年手拿苹果

解析：根据考题的安排，需注意重点突出头部、颈、肩和手部的关系。这幅作品微妙的明暗使画面清爽淡雅，头、颈、肩的空间处理得不错，不足的是拿苹果的手结构不明。

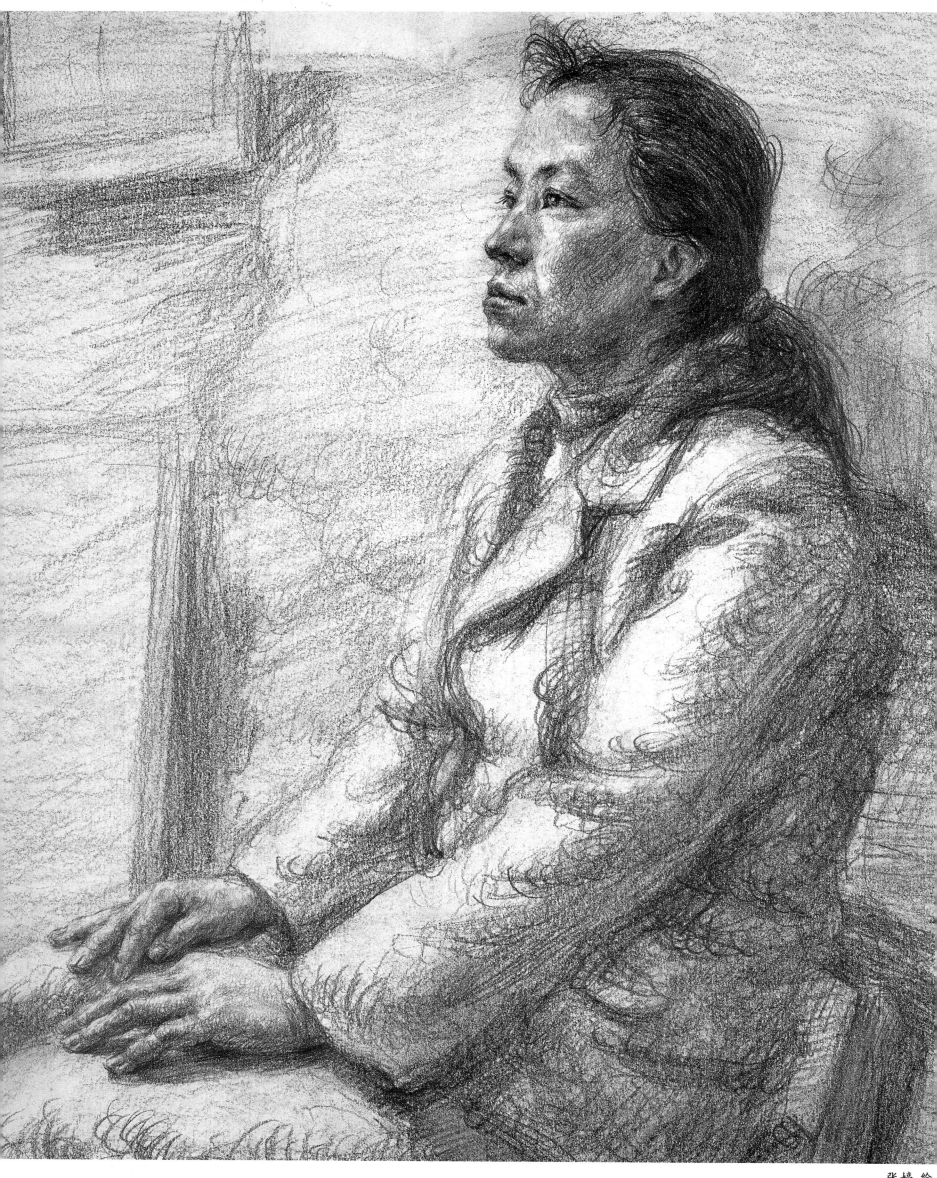

张婷 绘

江苏省艺术类美术专业联考
考题：依据所提供的女子上半身图片，完成一幅人物半身像（含手）

解析：根据提供的照片画半身像，这类考题也较为多见，对此考生需要有一定的理解能力，可结合较灵活的默画方法，找准对象的造型特征。放松的心态是每位作画者都要具备的，在这幅作品中就有所体现，这一点是值得学习的。有些地方如果稍紧一点会更好。

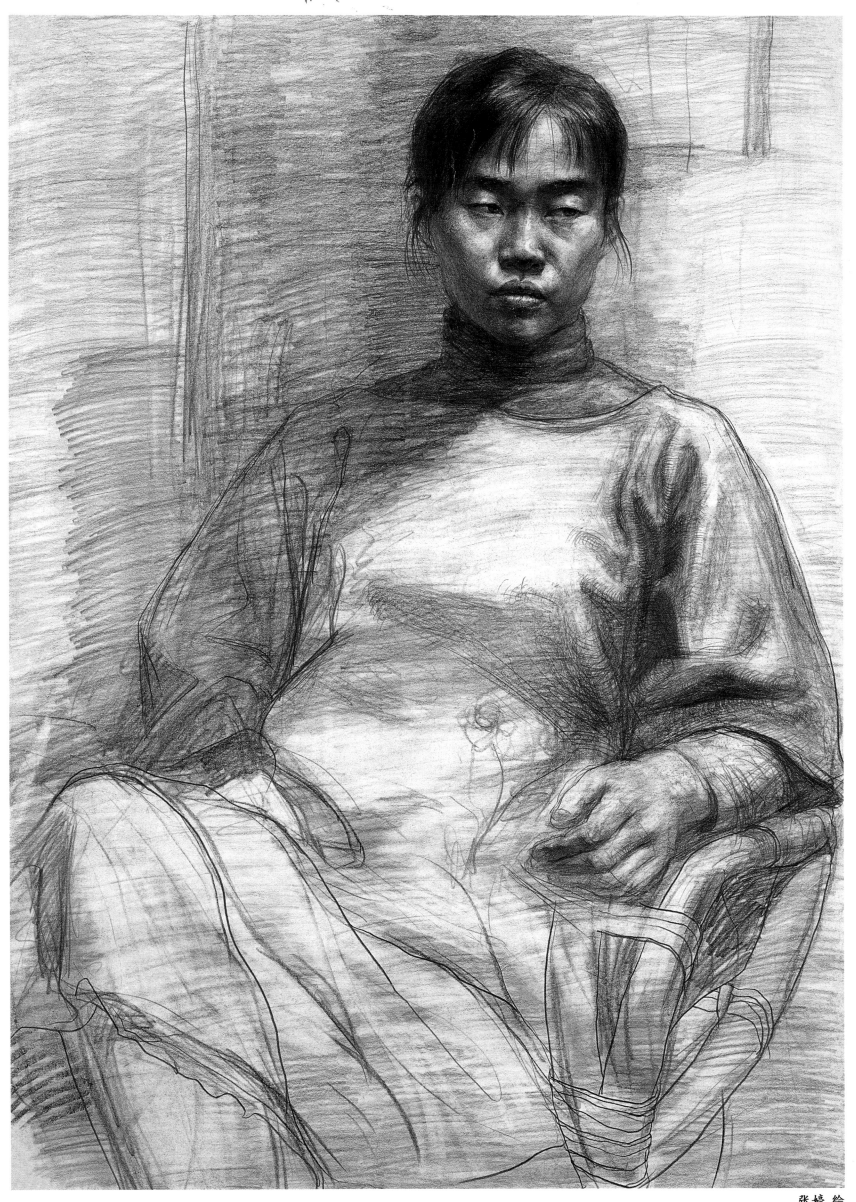

张婷 绘

解析：根据照片作画除了要找准对象的造型特征，对光影和空间感的处理也非常重要。这幅作品线条潇洒流畅、肯定有力，线面结合交代了形的结构。虚实的塑造体现了人物的空间感，人物的眼神抓得不错。

张然 绘

浙江理工大学

考题：（默写）老年人托腮半身像

解析：本题除了要表现对象的年龄特征外，还应把握好托腮这一动态特征，头部与手的关系应作为塑造的重点。此画大的黑白灰拉得很开，人物形象刻画得结实浑厚，衣服生动真实，不足的是右胳膊结构有点不准确。

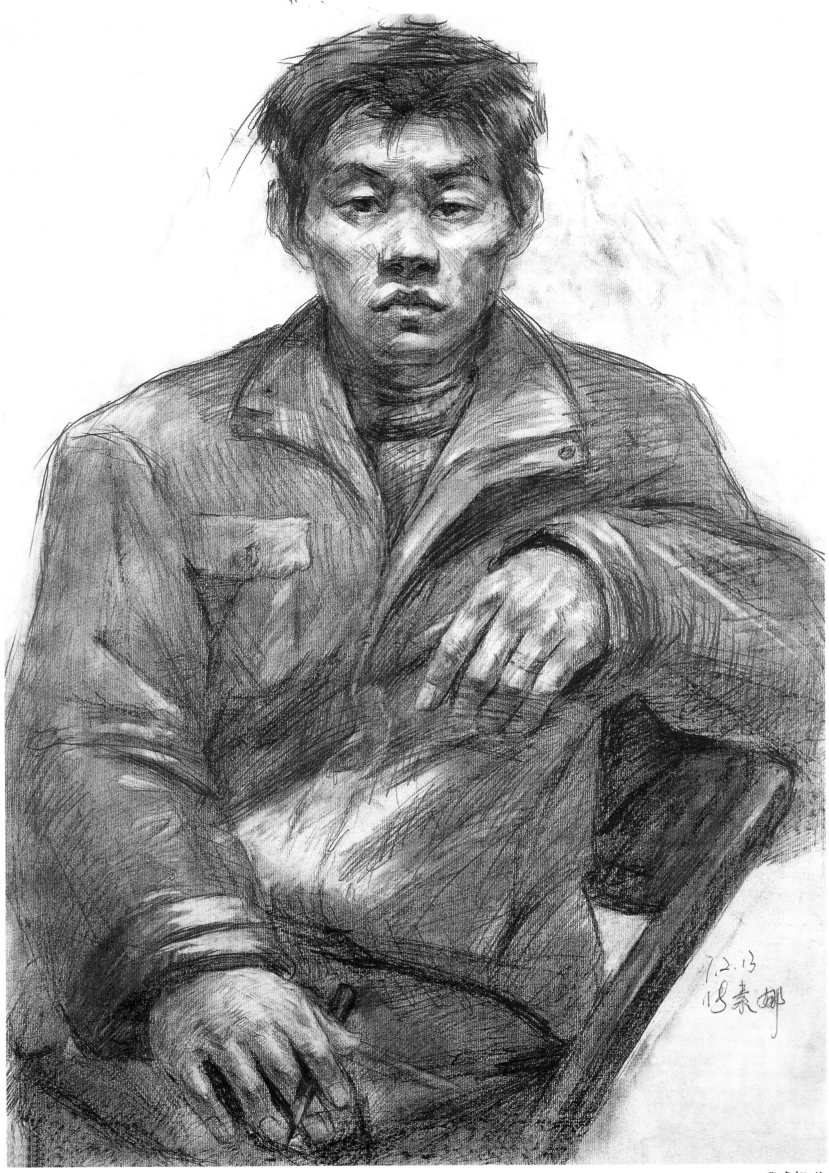

张素娜 绘

湖南省艺术类美术专业联考

考题：男青年半身带手写生

要求：男青年模特坐在椅子上，平视，右肘关节放在课桌上，右手持铅笔，要求画到肘关节以上（含肘关节），不要画课桌。

解析：其实正面半身像最难的就是空间，考生往往会在这方面吃亏。这张画的空间处理得还不错，主观的黑白灰使画面光感集中明确，不足的是右胳膊透视有点毛病。

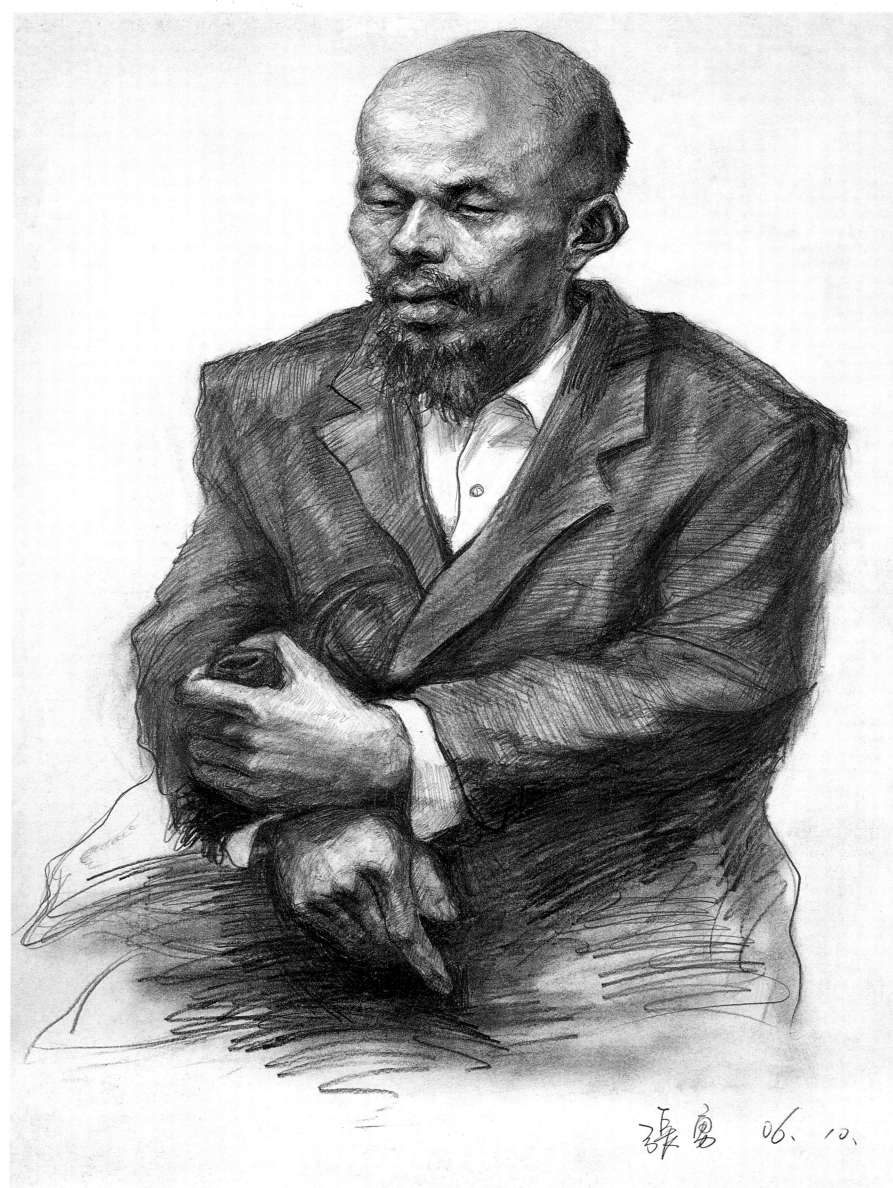

张勇 绘

解析：本题的难点除了头部特征外，还有两只手之间的关系，以及头、颈、肩、胸的连接穿插关系。这幅作品黑白灰表现得较为明确，人物形象的塑造较为真实、饱满、厚重。

备考临习范画：考生在平时训练中应对不同性别、年龄，不姿态和持有不同道具的内容进行训练，这样不论出现怎样的题型也能自如地发挥。

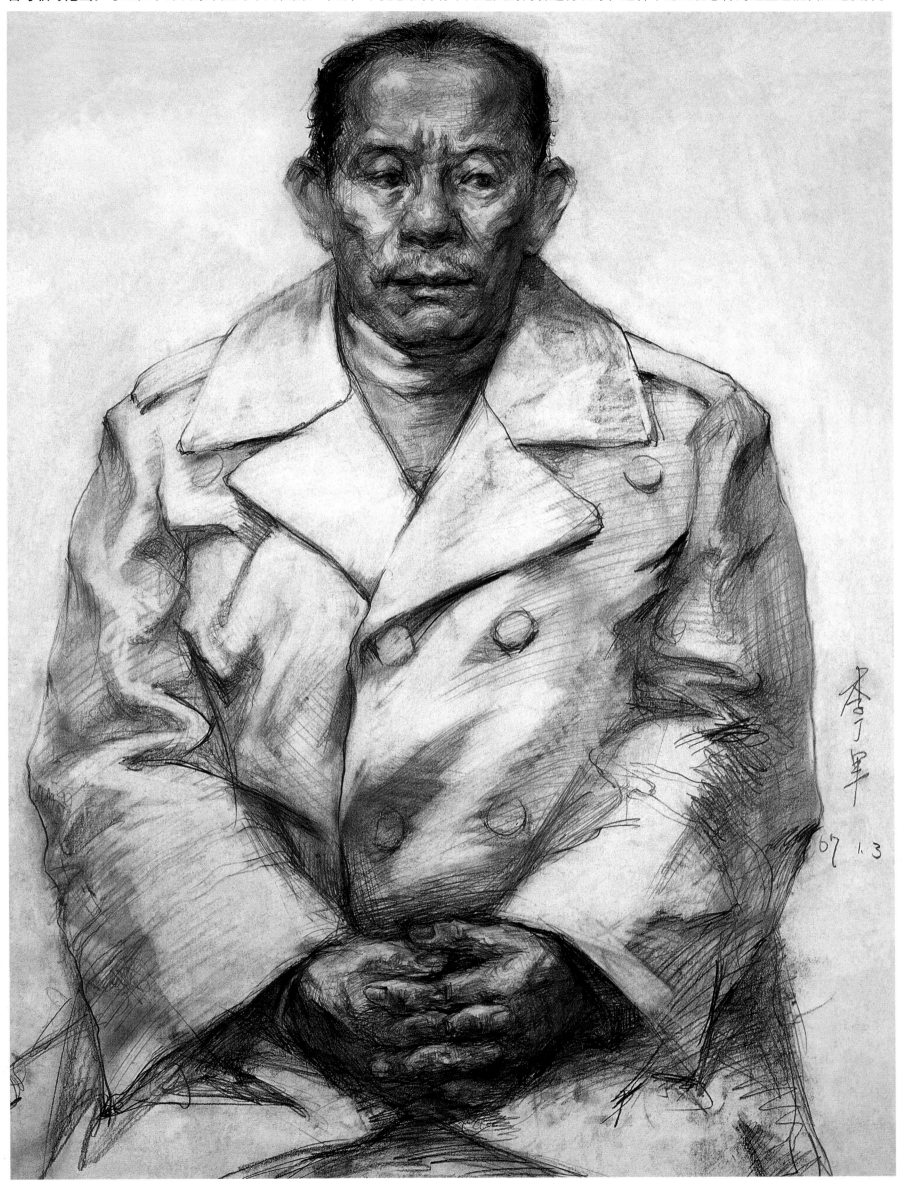

李丁军 绘

解析：画半身像一般有两种表现手法，一是重点塑造脸与手，衣服留白抓结构；二是加强衣服的固有色与脸、手黑白的反差。此画采用的是第一种手法，不足的是衣服的外形碎了点。

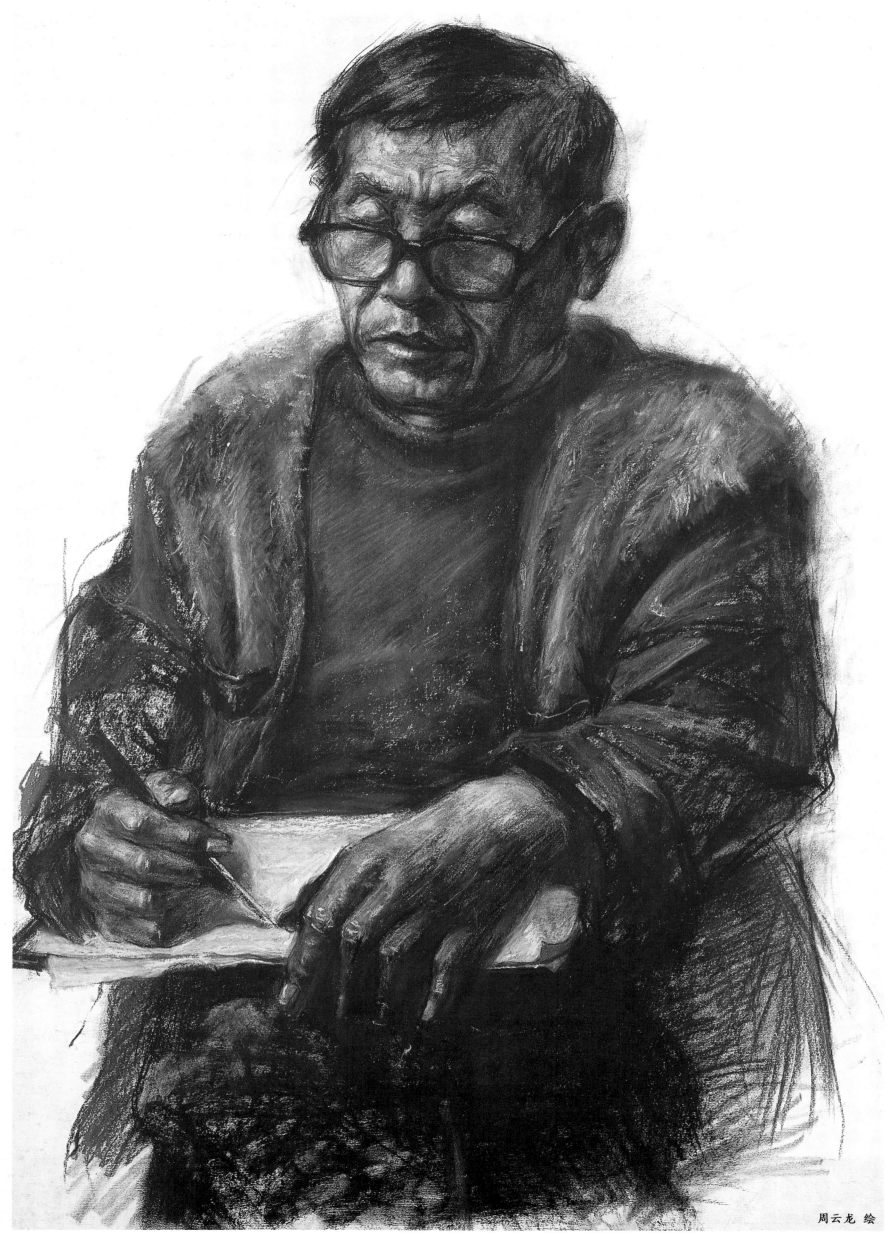

周云龙 绘

解析：美术院校的考题中常常有道具的内容，考生在平常训练中应进行这类训练。这幅作品老人的表情与神态表现得较为生动，不足的是手的明暗表现较为雷同。

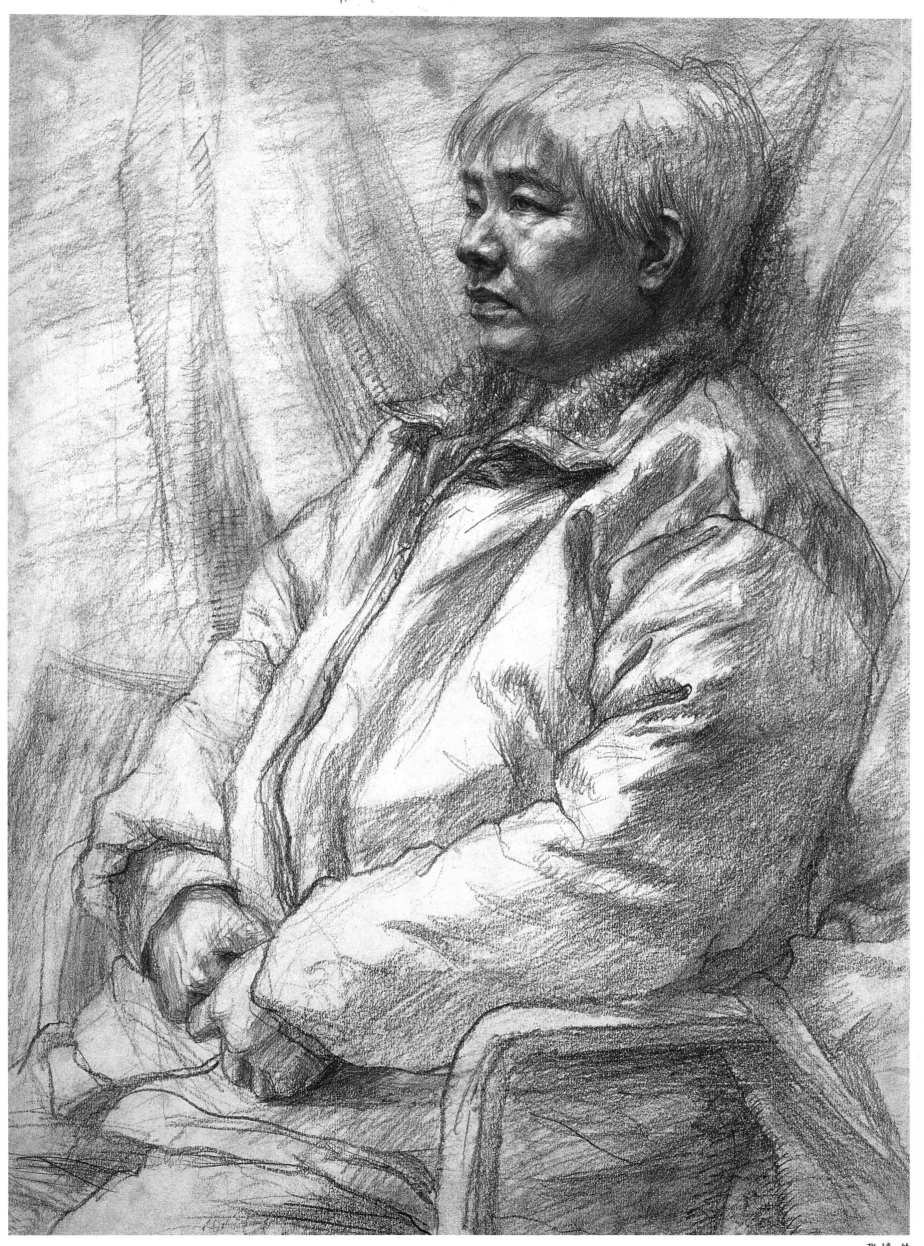

张婷 绘

解析：用肯定流畅的线条交代了人物的形体结构，用很少的明暗顺着交界线去塑造人物形体空间是此画的高明之处。

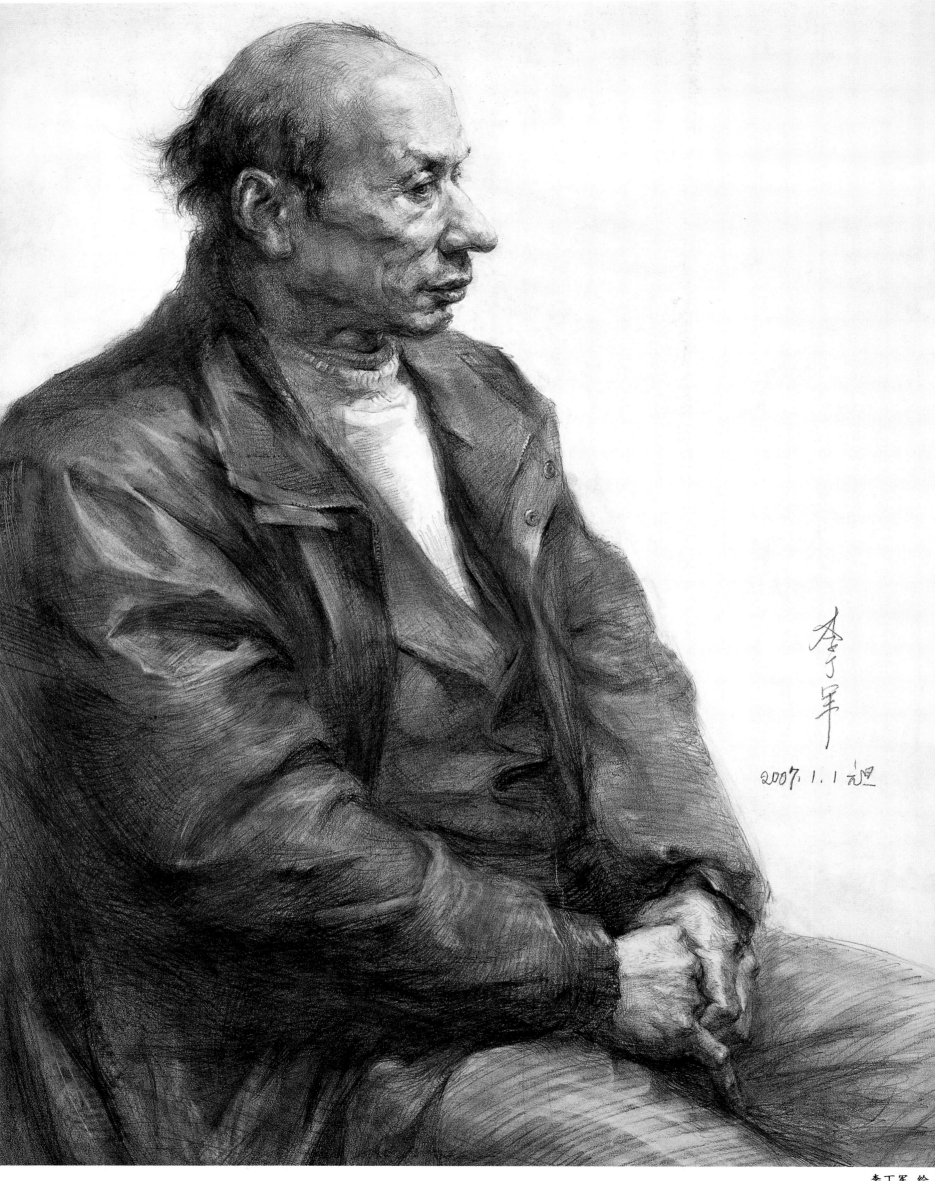

李丁军 绘

解析：这幅作品完成得比较出色，无论是黑白灰还是形与神的表现都做得很好，不足的是大腿刻画得有点生硬。

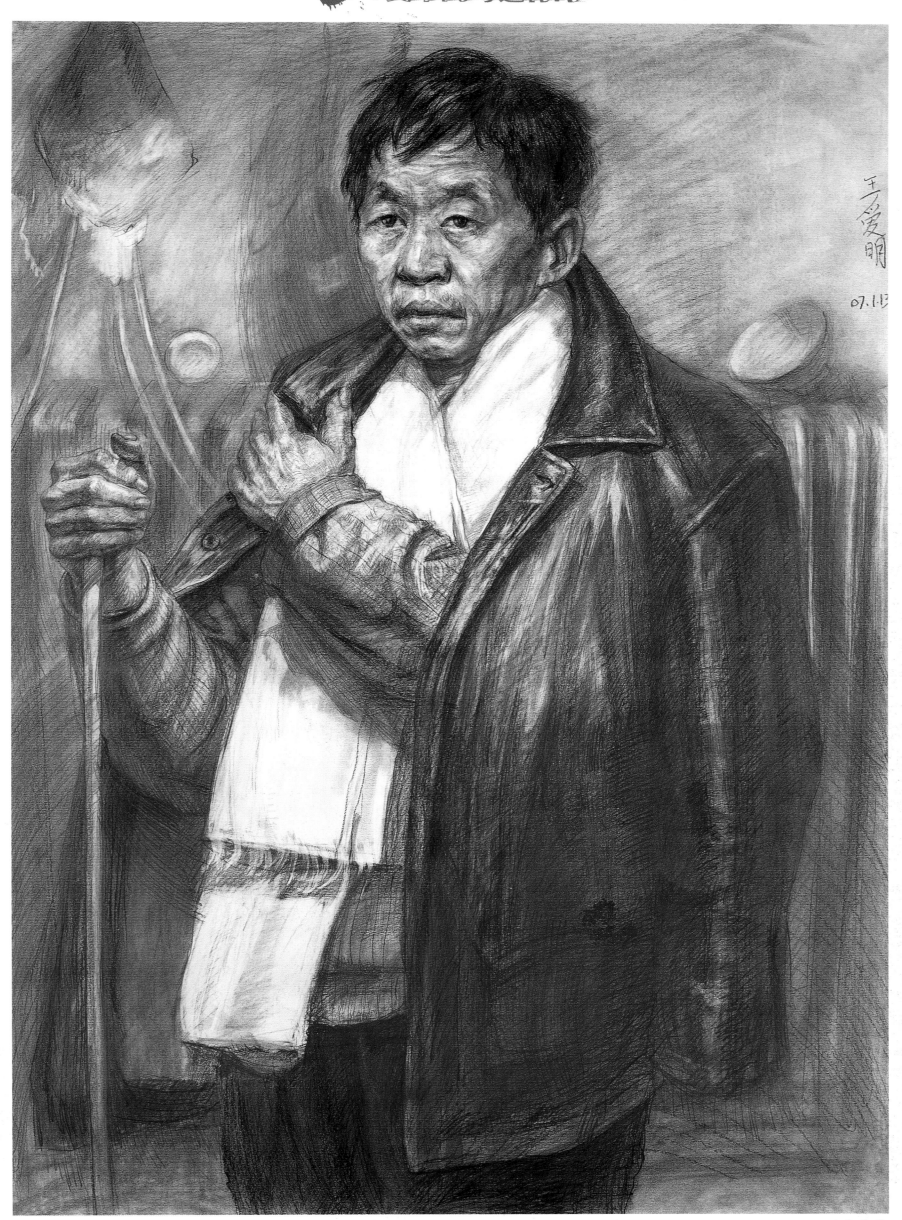

王爱明 绘

解析：就此画而言，皮衣、头发、白色亚麻布围巾的质感表现得很好，手与脸的刻画不失整体感。作者作画时考虑得比较全面，无论是画面的空间感还是背景的空间感都处理得很好。

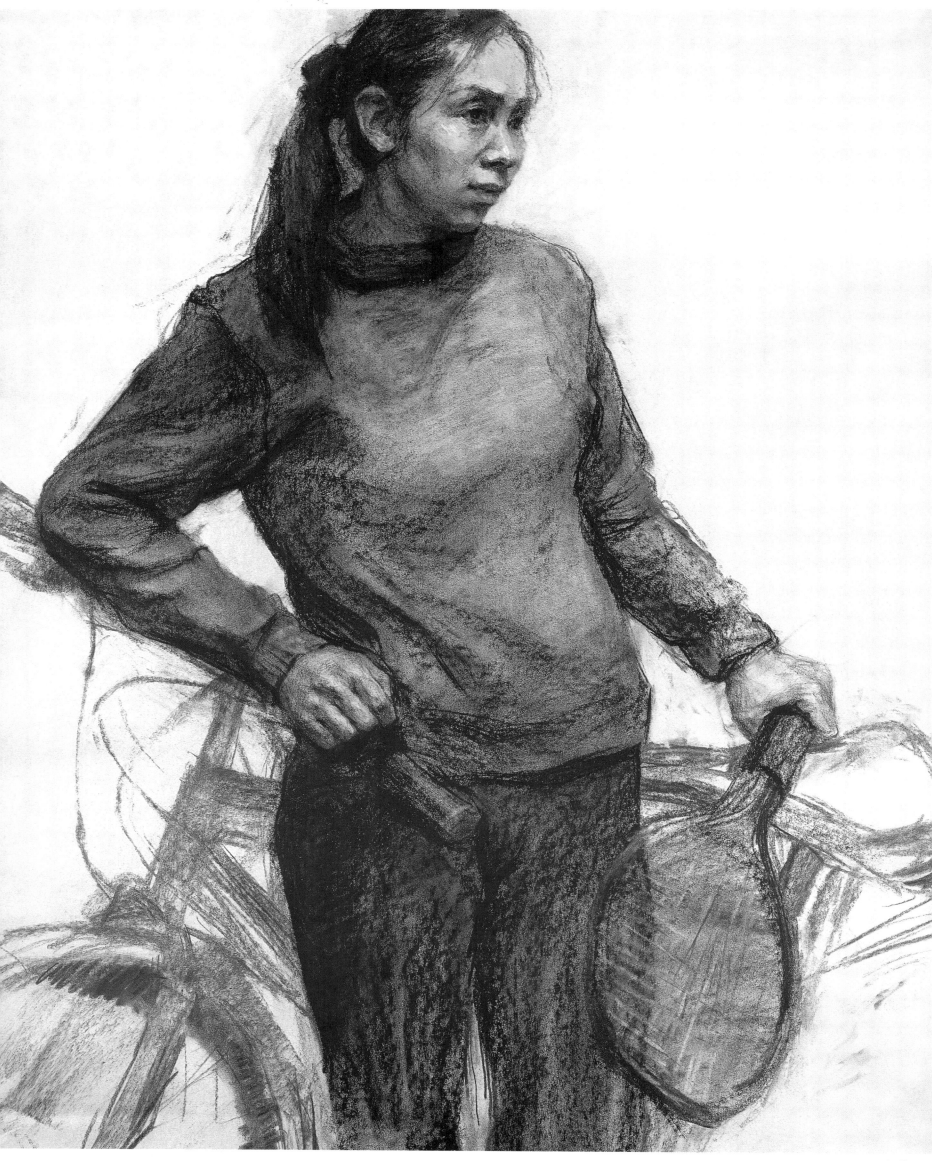

张婷 绘

解析：整体动态自然优美，画面虚实明确，衣服整体概括。脸与手刻画得结实有力。

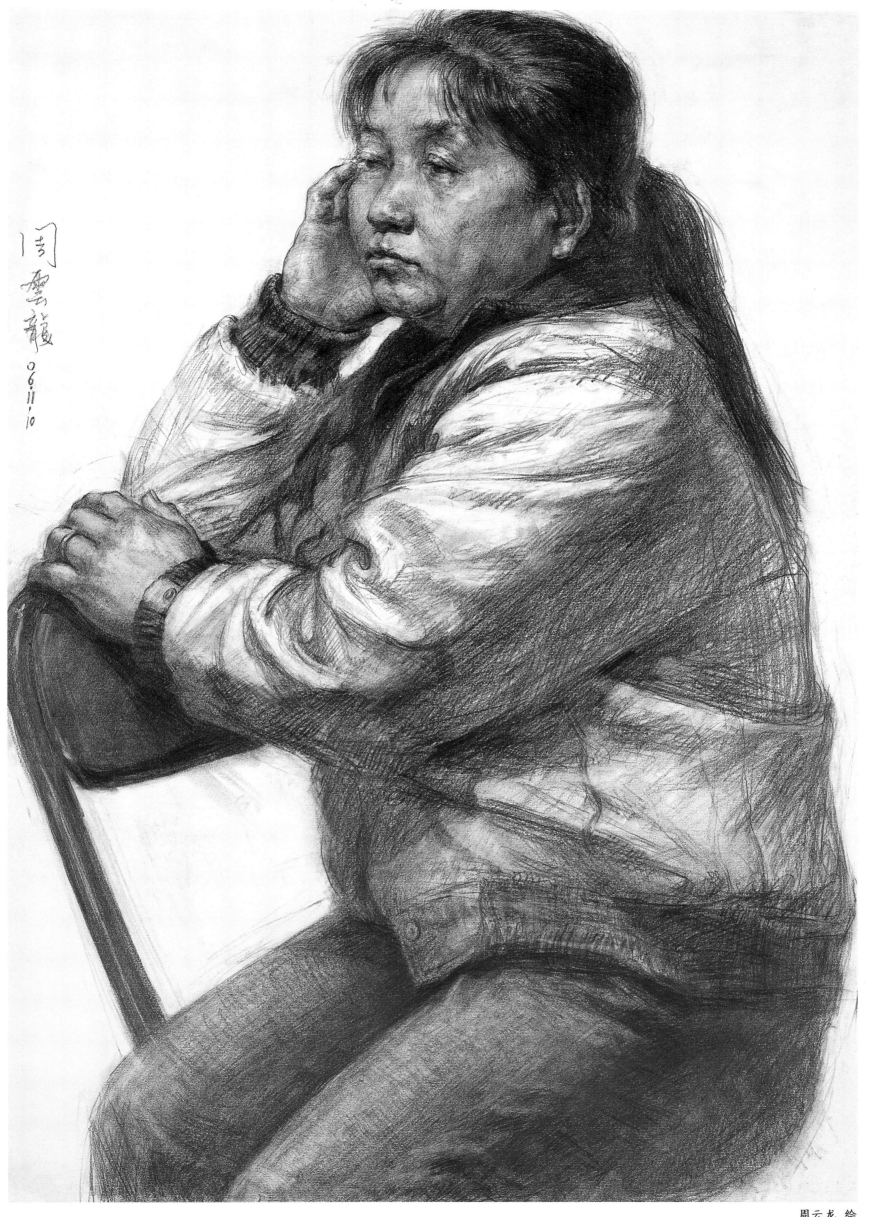

周云龙 绘

　　解析：这张中年妇女像是考生作品中较为突出的作品之一，大的黑白灰非常明确，强烈的光感与体积感处理得不错，身体采用的是明暗画法，脸与手采用的是全因素画法。

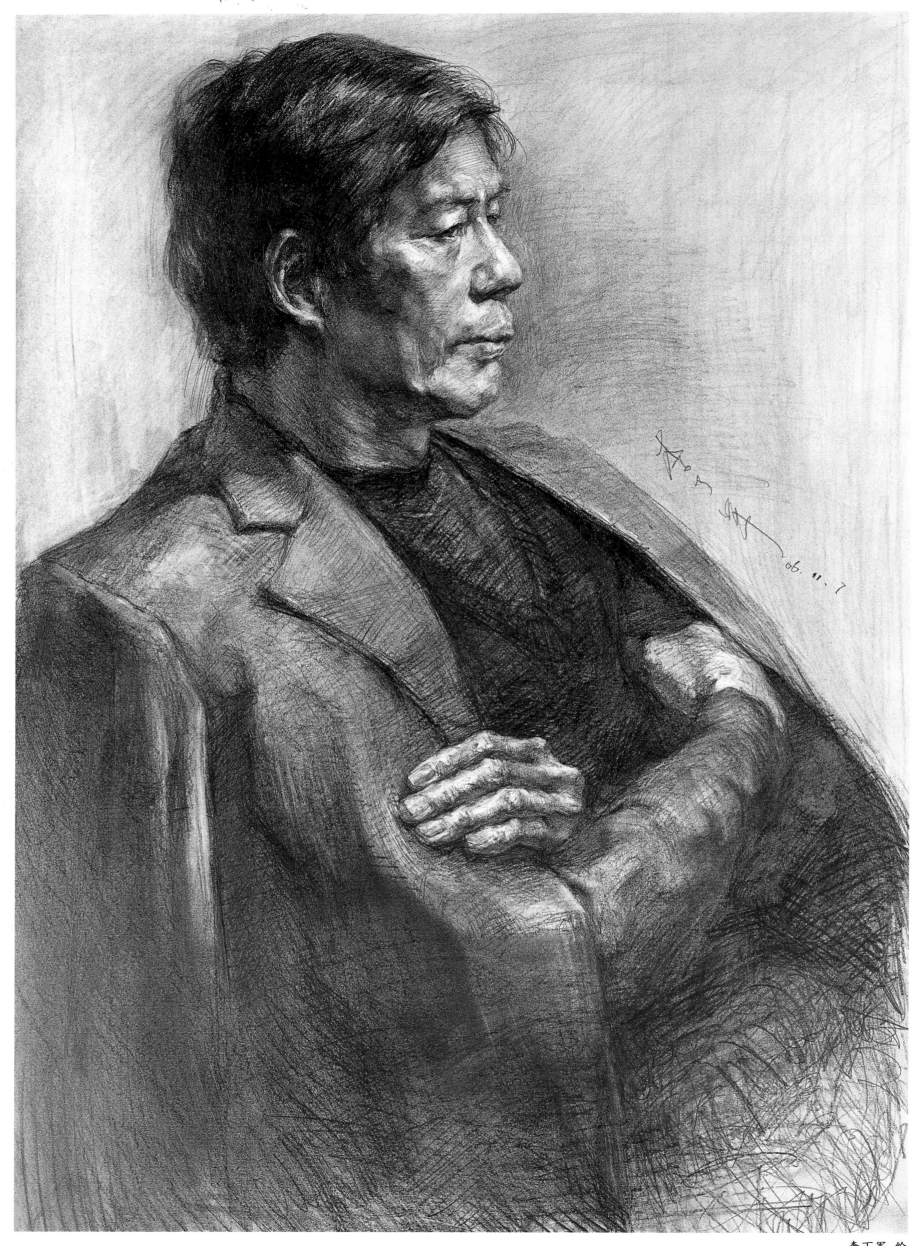

李丁军 绘

解析：画面中人物气质、光感、明暗的虚实空间都表现得较好，不足的是右手与手腕交代得不清楚，导致手与整个画面缺少联系。

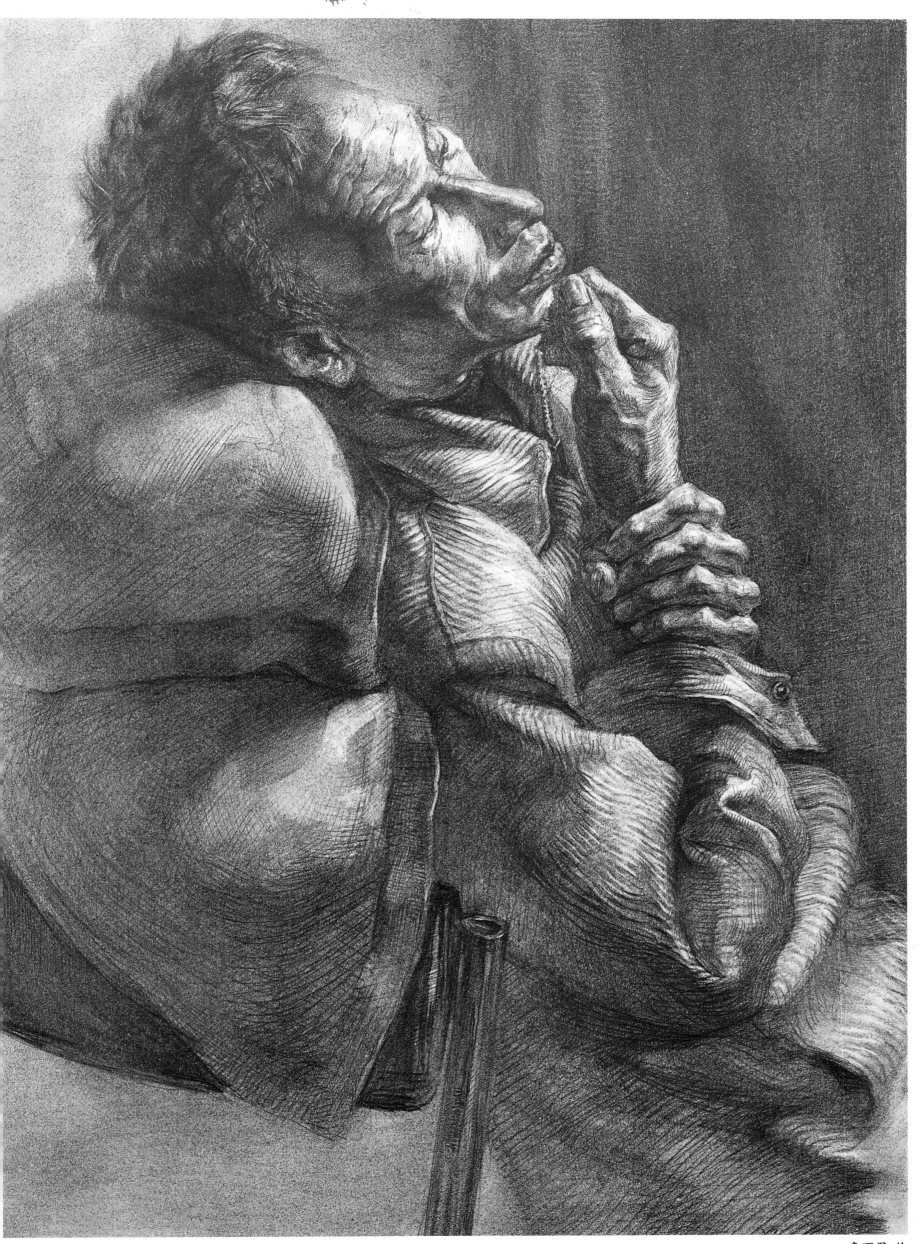

李丁军 绘

解析：这张老人像光感、质感、空间感都表现得相当出色，脸和手刻画得很好看。

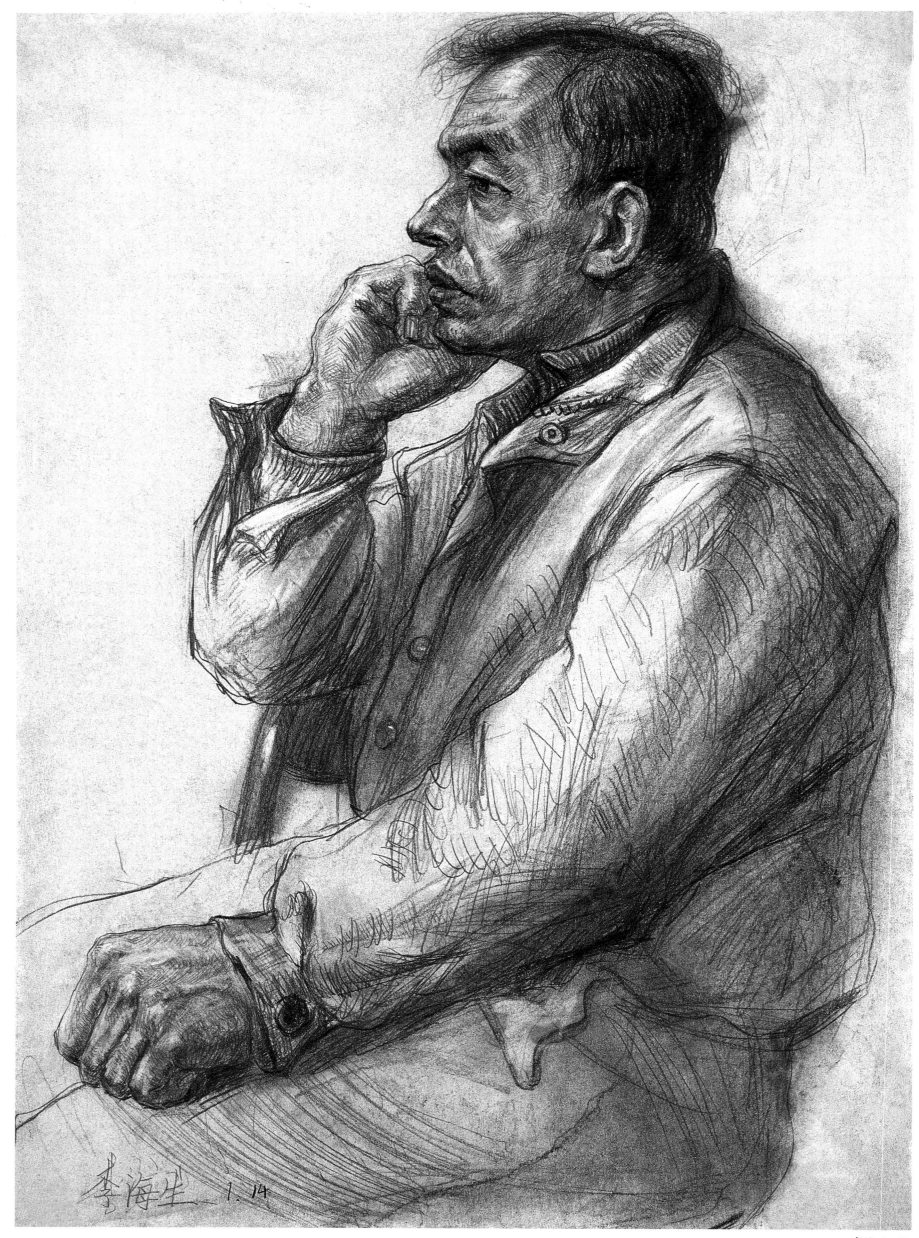

李海生 绘

解析：人物的脸与手刻画得结实自然，结构交代得明确，衣领与袖口的空间感表现得较好，不足的是左臂与肩的结构穿插交代不清。

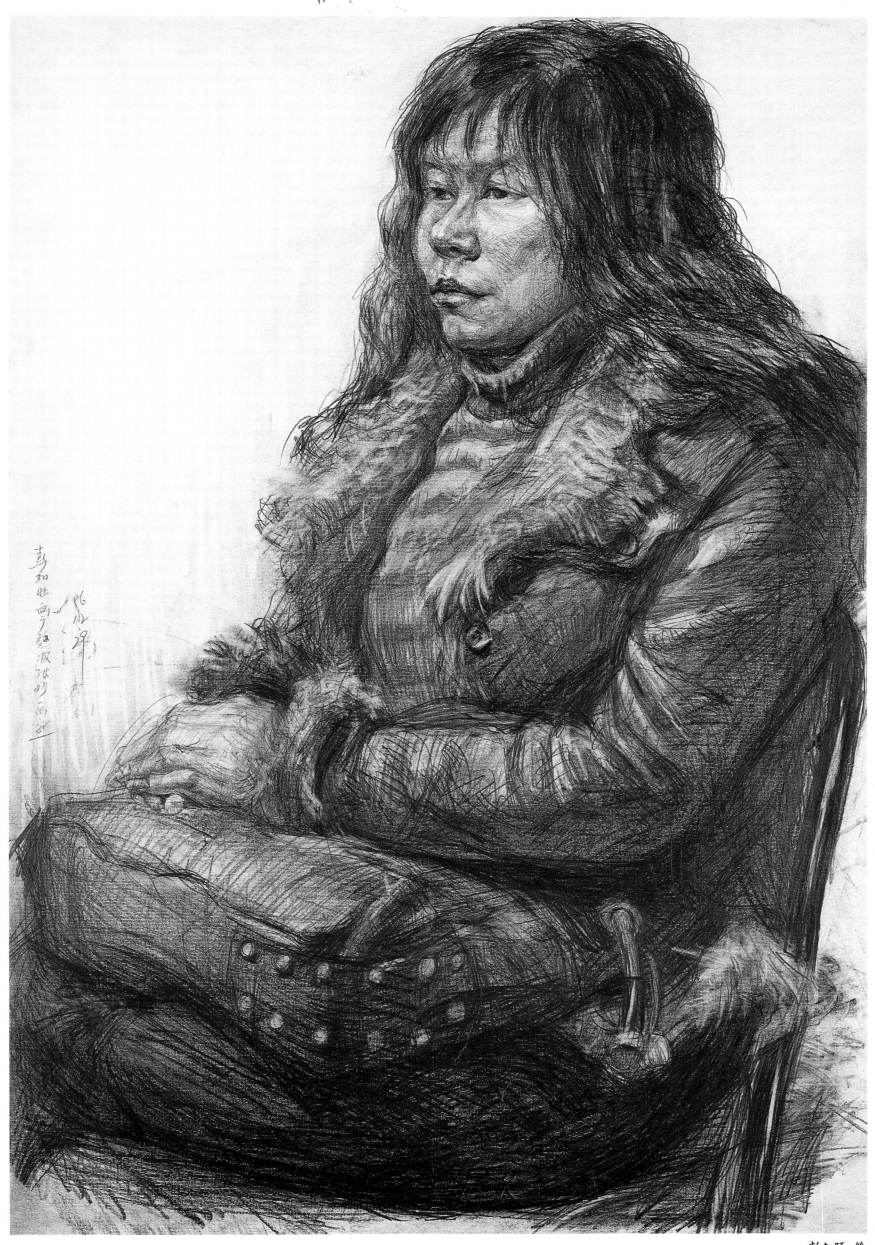

彭加旺 绘

解析：此画的整体空间与层次感表现得较好，随意的笔触刻画出了不同的质感，不足的是胳膊画得不够具体。

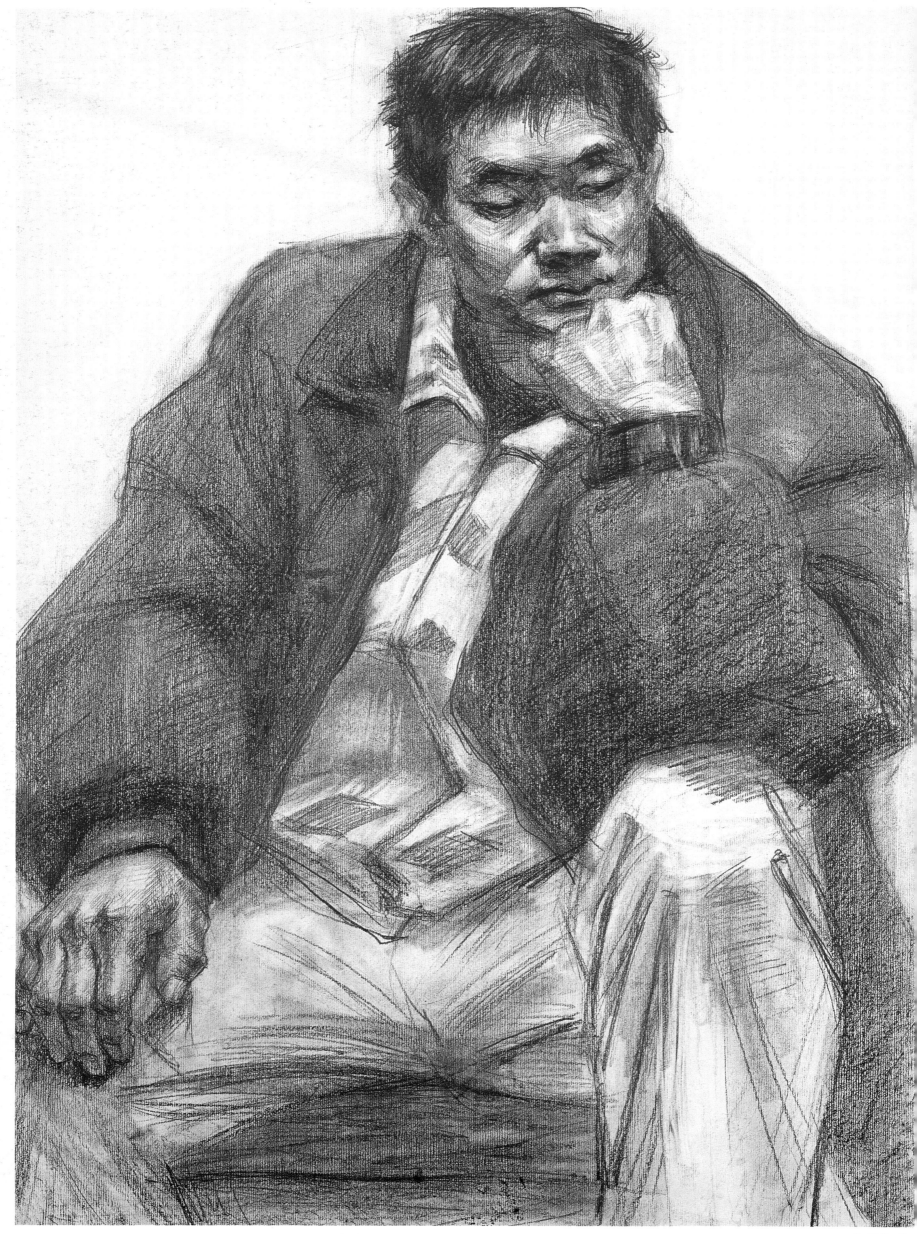

沈彩霞 绘

解析：整体黑白灰层次明确，人物塑造结实有力，不足的是左手臂与身体的空间关系表现得不够。

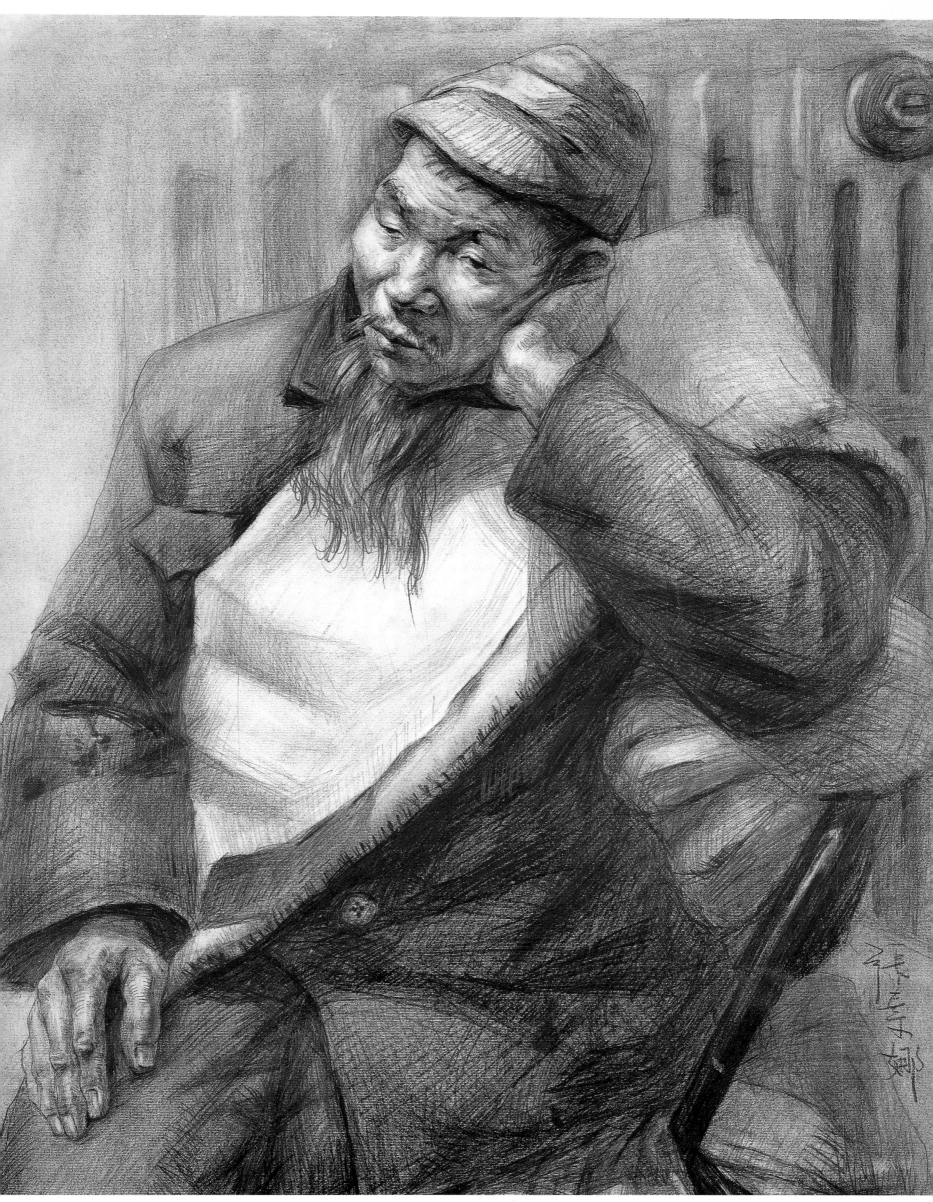

张素娜 绘

解析：整体的黑白灰层次明确，老人的脸与手的刻画深入具体。左手与脸交界处表现得较为真实生动，不足的是腰与臀部的穿插有误，大腿不够结实。

封面设计：涂岩　李佳

责任编辑：徐玫　李佳

美术高考进行时
素描头像 实战范画
江西美术出版社

美术高考进行时
色彩静物 实战范画
江西美术出版社

美术高考进行时
素描半身像 实战范画
江西美术出版社

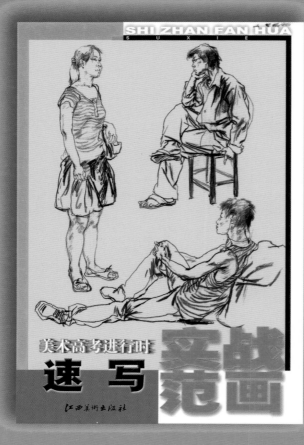

美术高考进行时
速写 实战范画
江西美术出版社

图书在版编目（CIP）数据

素描半身像实战范画/夏碧波编著.—南昌：江西美术出版社，2007.9

（美术高考进行时）

ISBN 978-7-80749-237-5

Ⅰ.素… Ⅱ.夏… Ⅲ.人物画：素描—技法（美术）—高等学校—入学考试—自学参考资料 Ⅳ.J214

中国版本图书馆 CIP 数据核字（2007）第 138757 号

美术高考进行时
素描半身像实战范画

夏碧波　编著

江西美术出版社出版发行

（南昌市子安路 66 号）

http//www.jxfinearts.com

E-mail:jxms@jxpp.com

新华书店经销

江美数码印刷制版有限公司制版

江西华奥印务有限责任公司印刷

开本 787 × 1092　1/8　印张 3

2007 年 9 月第 1 版第 1 次印刷

印数 6000

ISBN 978-7-80749-237-5

定价：16.00 元

ISBN 978-7-80749-237-5

9 787807 492375 >

定价：16.00元

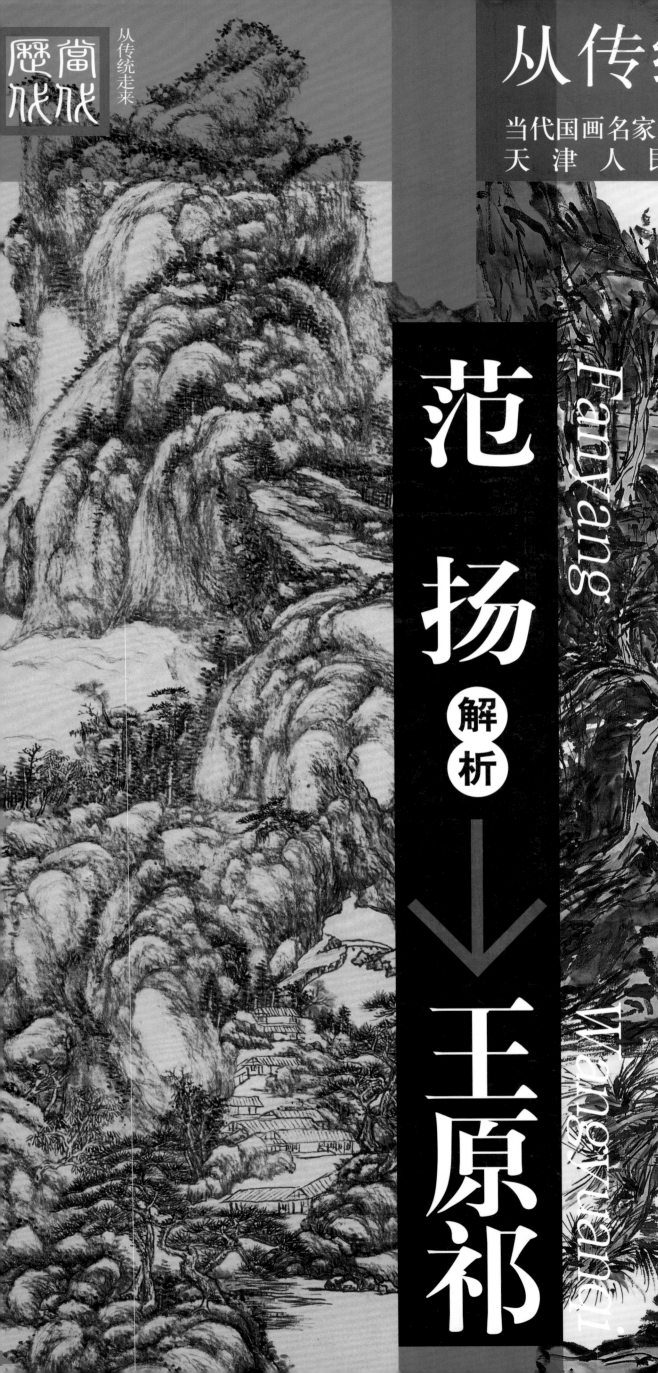

从传统走来
第1辑

当代国画名家解析历代国画大师作品

天津人民美术出版社

范扬

解析

↓

王原祁

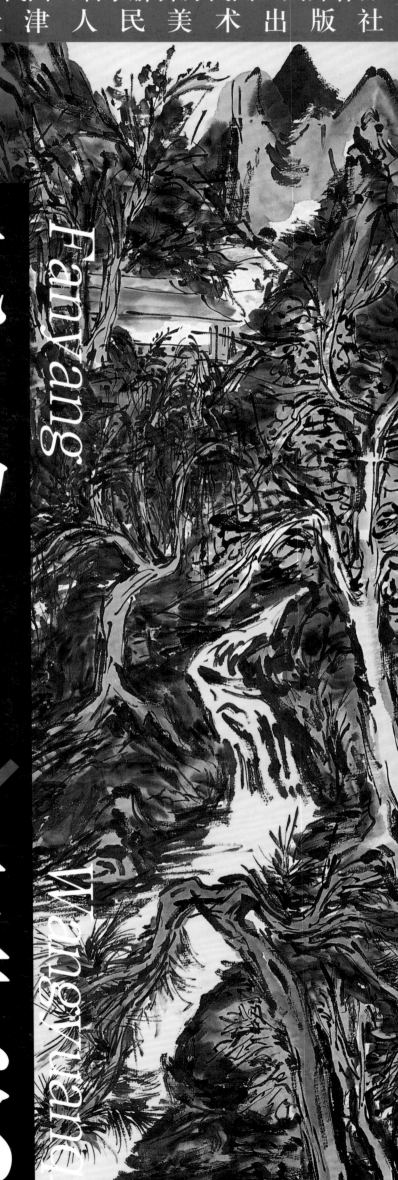

Fanyang

Wangyuanqi

主　任：

刘建平　郭怡孮

丛书主编：

戴剑虹　满维起

丛书编委：

戴剑虹　满维起

薛　强　谢冰毅

主编如是说

　　丛书出版前，对此选题，有画家认同，有画家质疑。认同的理由是：现在该是中国画正本清源的时候了，我们必须搞清自己的"源"是什么，否则连自己站在哪里都不知道，怎么能知道要向哪里去？质疑的理由是：我们有必要为自己认个祖宗吗？反对"好字好画非要有源头有师承不可"之说。

　　其实这些都不重要！

　　关于传统与创新，是一个常提常新的话题。曾读过一段故事：有人卖席，顾客嫌席子太短不合身长，席贩说，是给活人还是给死人睡？客答当然是给活人睡！席贩说，既是活人，难道不会蜷着身子睡吗？客哑然。

　　席子如此，传统亦如此，画画如此，评画亦如此。

　　宋人苏轼曾说"后生科举之士，皆束书不观，游谈无根"，此"根"是学养，是精神。环顾我们的四周，精神已不再是主要的，技术成了世界得以存在的关键。

　　所以吕胜中要"招魂"，所以吴冠中与张仃才有"笔墨等于零"、"守住中国画底线"之争。

　　传统是什么？是笔墨，是士之精神，是……此话题太大，一时半会儿说不清。

　　但是，"传统"肯定是能教人知所适从，让人有所为而有所不为之良方。

　　作为画家，研习传统，你就不会飘浮；有时代的气息，则你的艺术生命之树才会常青。

　　"承前启后，及时梳理"正是"从传统走来"丛书的编辑目的。

　　当下的话语，创新是时尚，怀旧是时尚，传统亦是时尚，作为出版者的我们也只能叹"未能免俗，聊复尔耳"了！